韓登安篆書精選（二）

韓經世 編著

西泠印社出版社

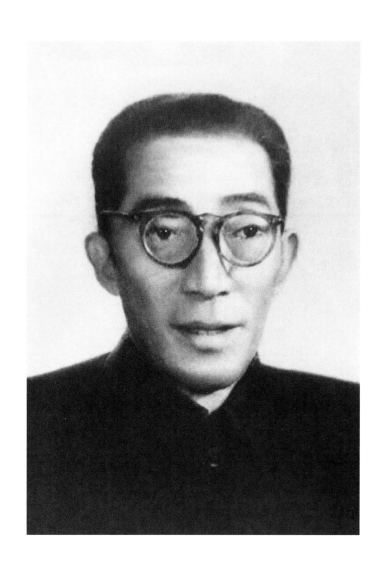

韓登安（一九〇五—一九七六）

凡 例

韓登安先生往往以背臨、默寫的方式進行書法創作，故其書作中偶有缺字後補等情況出現，同時根據作者的書寫習慣，常出現异體字。爲統一規範，方便閱讀，本書依如下方法釋文：

一、對照原文，發現書作中缺字的内容，釋文中以（ ）標出被遺漏的文字；

二、對于韓登安在書作中點去或作旁注之字，依其原文本意釋文；

三、如遇异體字，依據國務院二〇一三年頒布的《通用規范漢字表》和商務印書館《現代漢語詞典（第七版）》等工具書進行統一。

出版説明

韓登安（一九〇五—一九七六），原名競，字仲錚，別署耿齋、印農、本翁等。所居曰容膝樓、玉梅花庵等。祖籍浙江蕭山，久居杭州。幼秉家學，書法篆刻師承王福庵。在王福庵耳提面命的教授下，韓登安造詣日深。其篆隸書法和治印均聲名在外，而書法以長瘦的玉箸篆爲尤，隸書以清秀雋美一路爲尚；治印則廣采博覽，上至周秦兩漢，下及明清篆刻諸流派，均有精深研究。其所刻細朱文，人稱『絕藝』，擅長多字印與小字印。所作山水畫，師承余紹宋，得其蒼潤。一九三三年，二十九歲的韓登安由王福庵舉薦加入西泠印社，之後出任西泠印社總幹事。沙孟海在《韓登安印譜》序中記述：『抗戰勝利後，馬叔平遙領社職，辟韓登安爲總幹事，理董內務；新中國成立以來始終盡力社事，藻鑒交接，多所倚辦。』韓登安一生對西泠印社及印學傳播事業貢獻至偉。一九四九年後，被浙江省文史研究館聘爲館員。一九五八年，浙江省文化局成立杭州西泠印社籌備委員會，韓登安是七名常委之一。

韓登安多以篆刻聞名于世，已單獨梓行者有《韓登安印存》《西泠印社勝迹留痕》等。印學著述亦頗豐贍，有《浙江印章石研究》《增補作篆通假》《明清印篆選錄》《韓登安論印尺牘摘抄》等。沙孟海先生評論韓登安是『西泠印派之後勁、當今莊嚴静穆一派之代表』。其晚年篆刻作品《毛主席詩詞刻石三十七首》，被譽爲當代金石之杰作。

一

韓登安習書六十餘年，在書法方面也有很高的造詣，他四體皆能，尤擅篆書，其中又以玉箸篆最爲著名。他的篆書突破古法，外形勻整，綫條深厚，是後浙派有代表性的『鐵綫篆』書家之一。篆刻家多講『印從書出』，而韓登安先生却提出『書從印出』。所謂『書從印出』是指所篆書法多爲印章中字，這是一種新嘗試。當年韓登安爲創作毛主席詩詞篆刻，設計了不少印稿，偶將印稿寫成書法作品，這些作品無一不帶有印章韵味。這件張載《西銘》，便是一件典型的漢印篆書。鐵綫篆綫條細勁，留白較多，給人以空靈之感。書法作品中的『白』與中國畫中的『白』道理上是一樣的，中國古人早有『計白當黑』『留白』『布白』之說。潘天壽曾說：『我落墨處爲黑，我着眼處却在白。』著名美學家宗白華在《中國書法裏的美學思想》一文中提道：『點畫的空白處也是字的組成部分，虛實相生，繞完成一個藝術品。空白處應當計算在一個字的造形之內，空白要分布適當，和筆畫具同等的藝術價值。所以大書家鄧石如曾說書法要「計白當黑」，無筆墨處也是妙境呀！』作爲一名出色的篆刻家，韓登安對印面的布白、虛實更爲注重和講究，延伸到書法創作上也是如此，空白的掌控恰到好處，透氣而疏朗，淡雅又清静。

感謝韓登安的家屬韓經世將此件作品予本社出版發行，原色精印刊布藝林，以饗讀者。

西泠印社出版社

二〇二三年二月

二

篆書録張載《西銘》

釋文

尺寸　一三七厘米 × 三四厘米

乾稱父，坤稱母；予茲藐焉，乃混然中處。故天地之塞，吾其
體；天地之帥，吾其性。民，吾同胞；物，吾與也。
大君者，吾父母宗子；其大臣，宗子之家相也。尊高年，所以
長其長；慈孤弱，所以幼其幼；聖，其合德；賢，（其）秀也。
凡天下疲癃、殘疾、惸獨、鰥寡，皆吾兄弟之顛連而無告者也。
于時保之，子之翼也；樂且不憂，純乎孝者也。違曰悖德，害
仁曰賊，濟惡者不才，其踐形，惟肖者也。
知化則善述其事，窮神則善繼其志。不愧屋漏爲無忝，存心養
性爲匪懈。惡旨酒，崇伯子之顧養；育英才，潁封人之錫類。
不弛勞而厎豫，舜其功也；無所逃而待烹，申生其恭也。體其
受而歸全者，參乎！勇于從而順令者，伯奇也。
富貴福澤，將厚吾之生也；貧賤憂戚，庸玉汝（于）成也。存，
吾順事；没，吾寧也。

題識

歲在著邕困敦天中節，録張載《西銘》，無待居士韓登安。

鈐印

韓登安印（白文）、耿齋（朱文）

乾備乾備也多……亶圖視然由氣故不

坤此實吾此體而坤此帥吾此后脾

物吾與也此君此吾與也此宗吾由宗吾

土家相也悳高覃所以此起此韓版所以

故栗此聖栗合德賢考此見不下服疆根妹

乾稱父，坤稱母；予茲藐焉，乃混然中處。故天地之塞，吾其體；天地之帥，吾其性。民吾同胞，物吾與也。大君者，吾父母宗子；其大臣，宗子之家相也。尊高年，所以長其長；慈孤弱，所以幼其幼。聖其合德，賢其秀也。凡天下疲癃殘疾、惸獨鰥寡，皆吾兄弟之顛連而無告者也。于時保之，子之翼也；樂且不憂，純乎孝者也。違曰悖德，害仁曰賊，濟惡者不才，其踐形，唯肖者也。知化則善述其事，窮神則善繼其志。不愧屋漏為無忝，存心養性為匪懈。惡旨酒，崇伯子之顧養；育英才，潁封人之錫類。不弛勞而厎豫，舜其功也；無所逃而待烹，申生其恭也。體其受而歸全者，參乎！勇於從而順令者，伯奇也。富貴福澤，將厚吾之生也；貧賤憂戚，庸玉汝于成也。存，吾順事；沒，吾寧也。

歲在著雍困敦天中節 錄張載西銘 無待居士韓登安

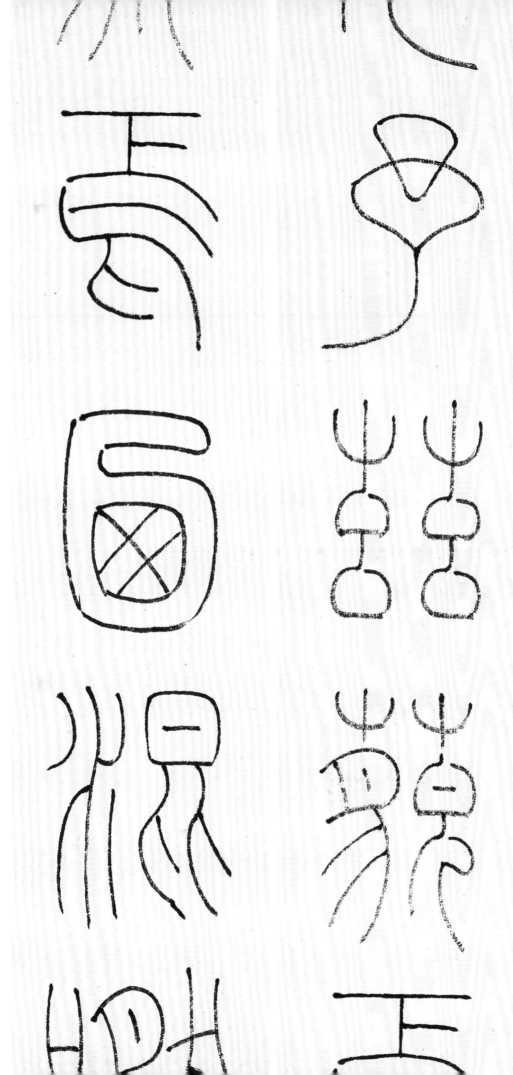

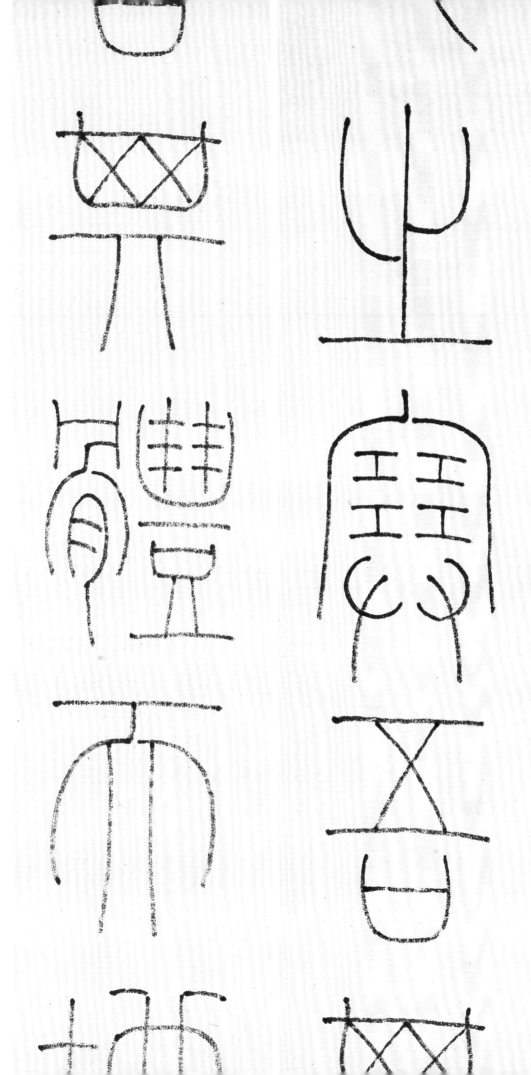

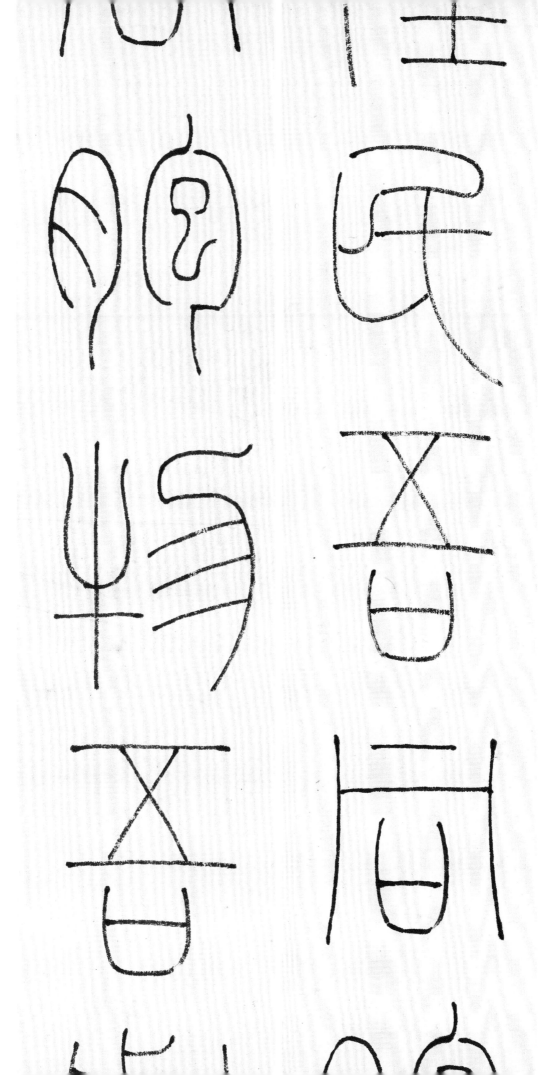

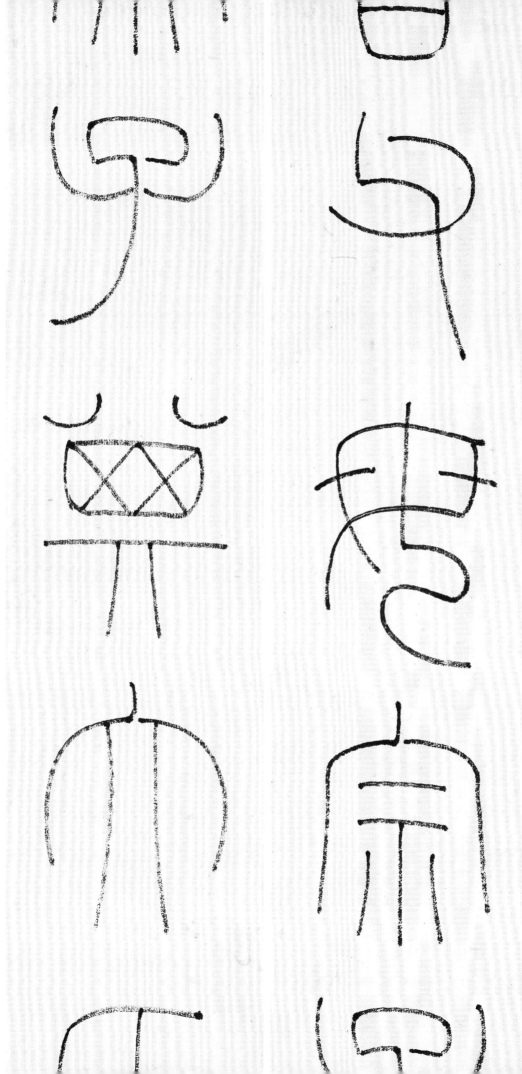

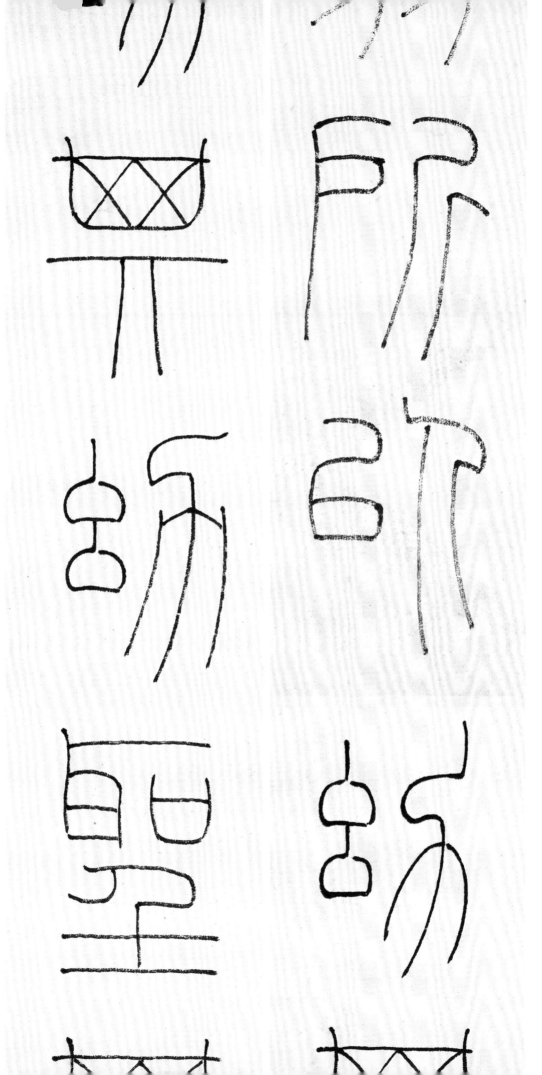

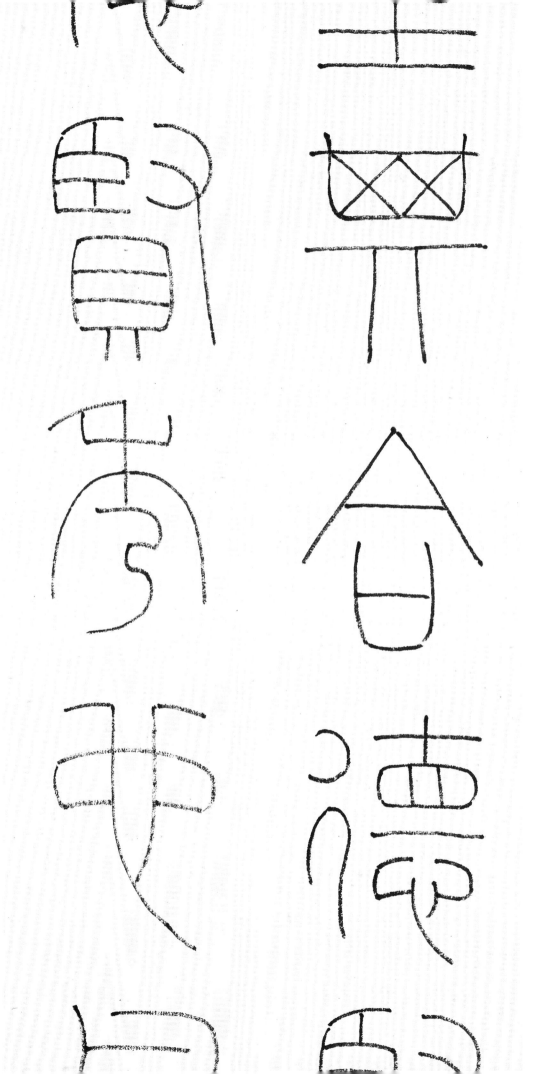

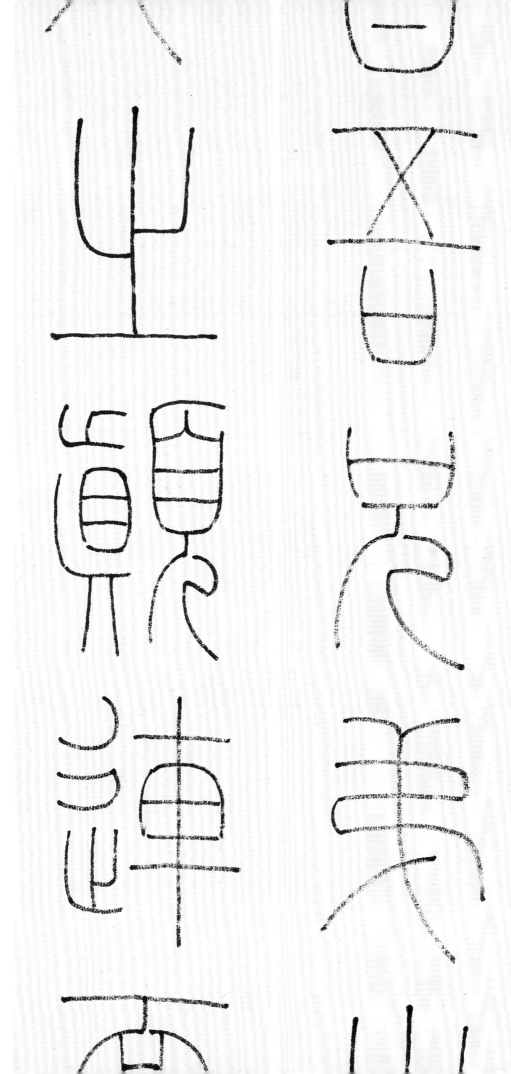

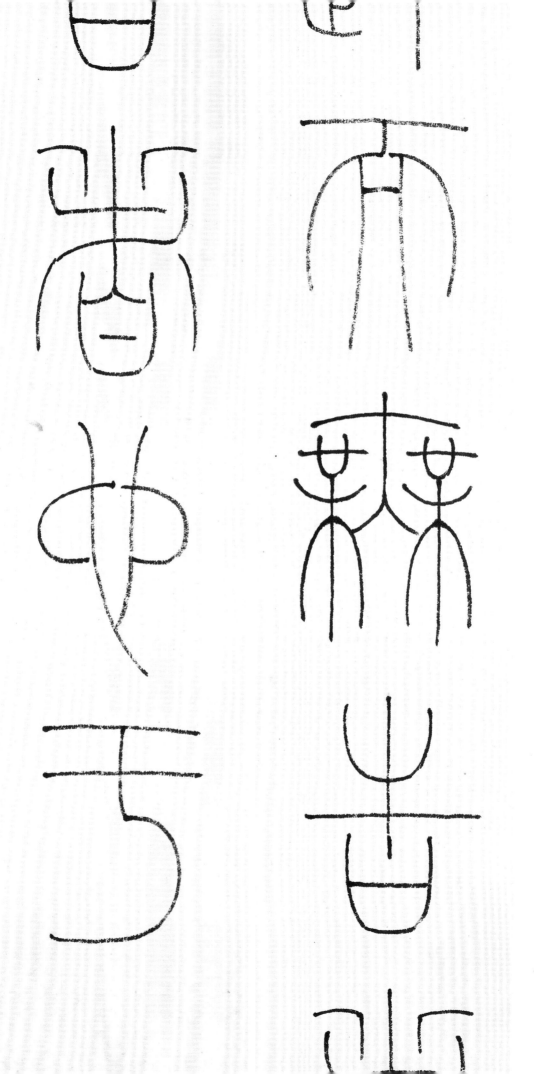

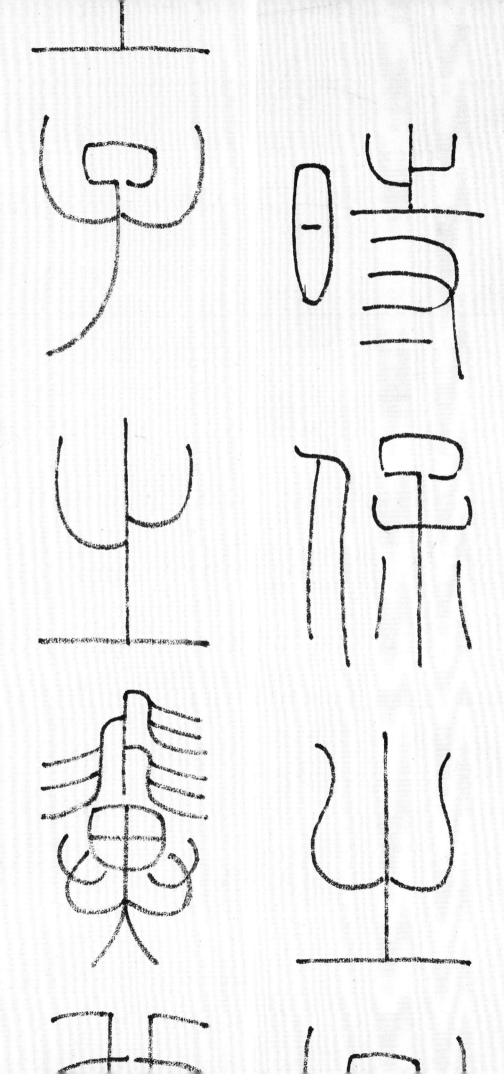

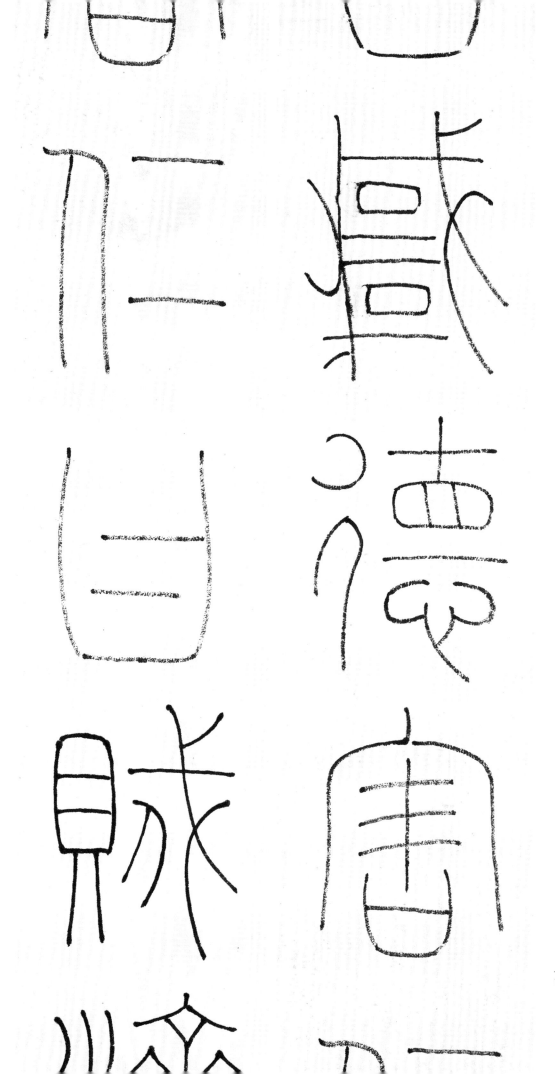

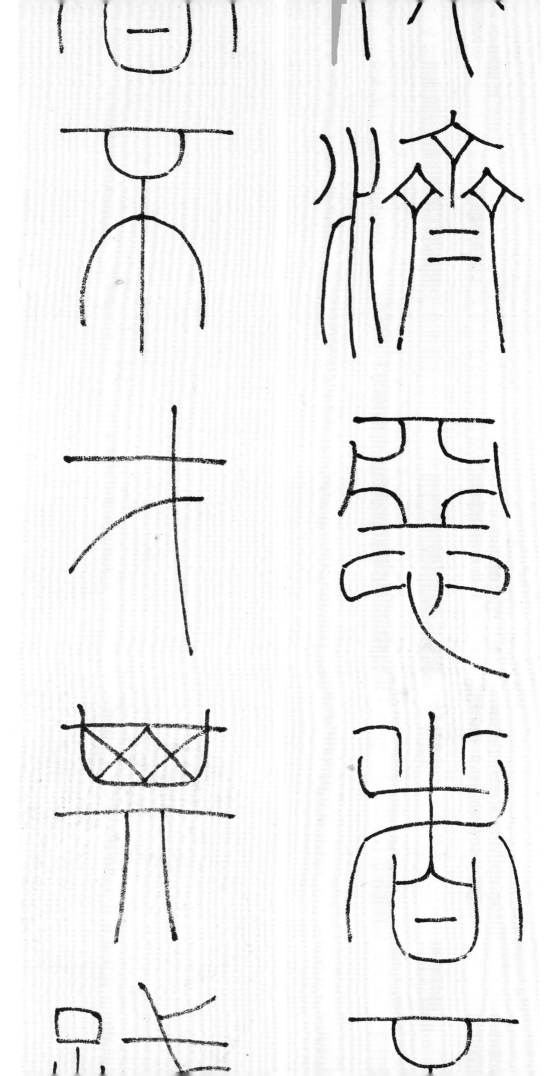

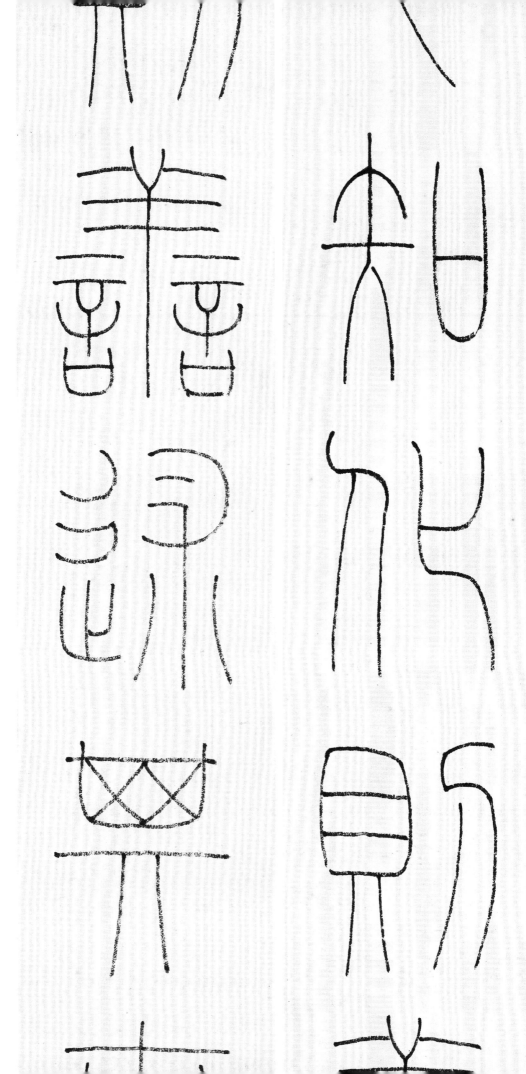

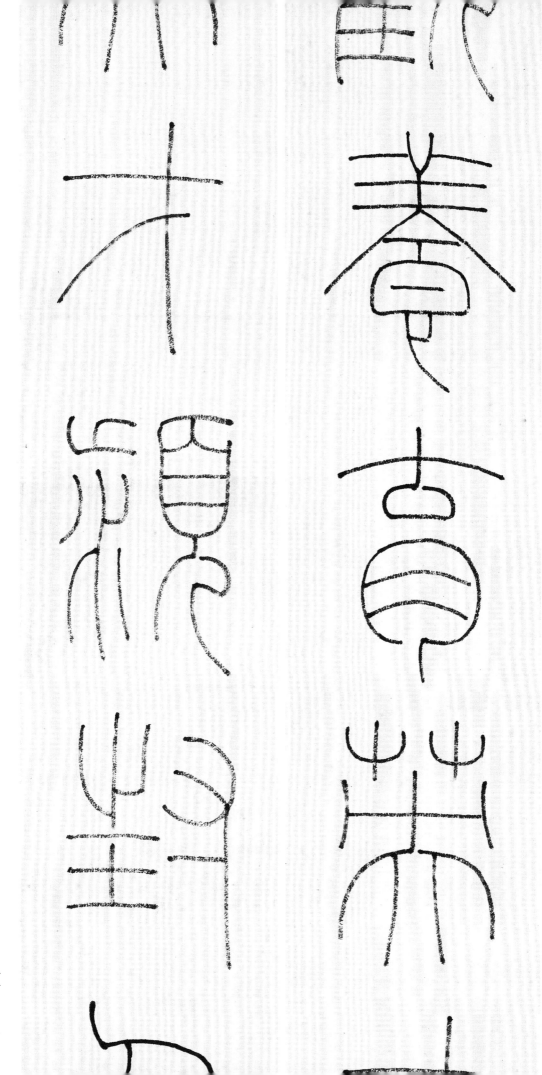

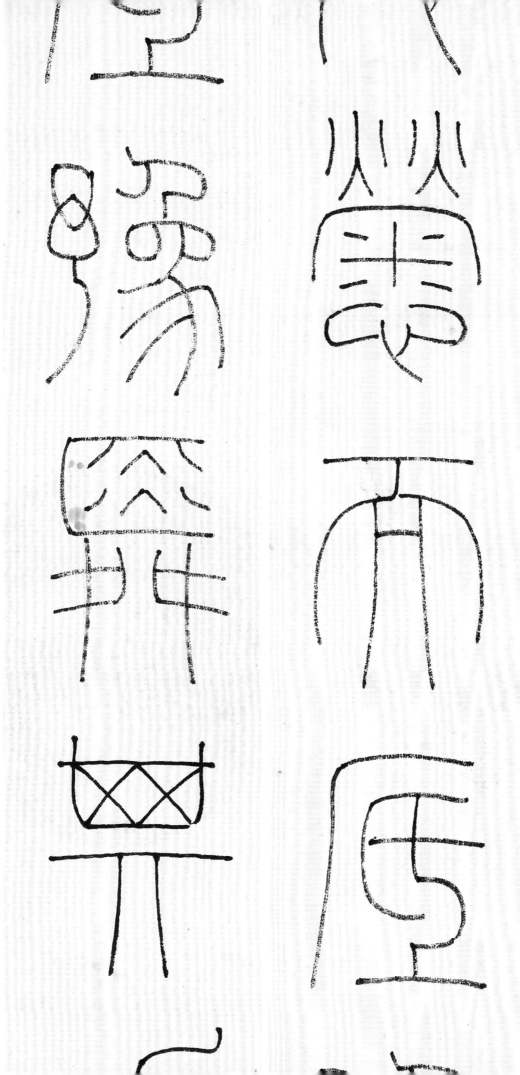

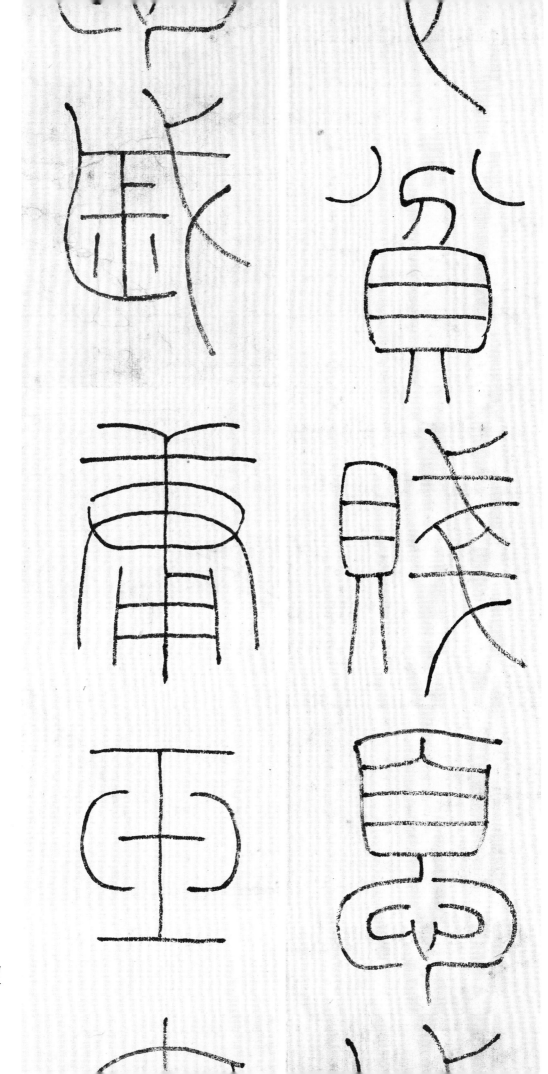

歲在著雍困敦天中節錄張

元載西銘元待居士

士

韓

登安

圖書在版編目（ＣＩＰ）數據

韓登安書法篆刻課徒稿．二，韓登安篆書精選／韓
經世編著．－－杭州：西泠印社出版社，2023.4
ISBN 978-7-5508-4082-9

Ⅰ．①韓… Ⅱ．①韓… Ⅲ．①篆書－法書－作品集－
中國－現代 Ⅳ．① J292.28

中國國家版本館 CIP 數據核字（2023）第 053607 號

韓登安書法篆刻課徒稿

韓登安篆書精選（二）

韓經世　編著

出品人　　江　吟
品牌策劃　來曉平
責任編輯　來曉平　耿　鑫
責任出版　馮斌强
責任校對　劉玉立
出版發行　西泠印社出版社
　　　　　（杭州市西湖文化廣場三十二號五樓　郵政編碼　三一〇〇一四）
經　銷　　全國新華書店
製　版　　杭州集美文化藝術有限公司
印　刷　　杭州捷派印務有限公司
開　本　　八八九毫米乘一一九四毫米　十六開
字　數　　一〇〇千
印　張　　三點三七五
印　數　　〇〇〇一－二〇〇〇
書　號　　ISBN　978-7-5508-4082-9
版　次　　二〇二三年四月第一版　第一次印刷
定　價　　肆拾貳圓